中國篆刻名品 [二十]

王福庵篆刻名品

上海書畫出版社

《中國篆刻名品》編委會

主编

　　王立翔

編委（按姓氏筆畫爲序）

　　王立翔　　田程雨

　　朱艷萍　　李劍鋒

　　陳家紅　　張恒烟

　　張怡忱　　楊少鋒

本册釋文

　　田程雨　　陳家紅

本册圖文審定

　　朱艷萍　　陳家紅

前言

王立翔

中國印章藝術歷史悠久。殷商時期，印章是權力象徵和交往憑信。雖然印章的産生與實用密不可分，但在不同時期的文字演進與審美意趣影響下，形成了一系列不同風格。至秦漢，印章藝術達到了標高後代的高峰。六朝以降，鑒藏印開始在書畫上大量使用，這不僅促使印章與書畫結緣，更讓印章邁向純藝術天地。宋元時期，書畫家開始涉足印章領域，不僅在創作上與印工合作，而且將印章與書畫創作融合，共同構築起嶄新的藝術境界。由于文人將印章引入書畫，并不斷注入更多藝術元素，至元代始印章逐漸演化爲一門自覺的文人藝術——篆刻藝術。元代不僅確立了『印宗秦漢』的篆刻審美觀念，更出現了集自寫自刻于一身的文人篆刻家。在明清文人篆刻家的努力下，篆刻藝術不斷在印材工具、技法形式、創作思想、藝術理論等方面得到豐富和完善，至此印人輩出，流派變換，風格絢爛，蔚然成風。明清作爲文人篆刻藝術的高峰期，與秦漢時期的璽印藝術并稱爲印章史上的『雙峰』。

記録印章的印譜或起源于唐宋時期。最初的印譜有記録史料和研考典章的功用。進入文人篆刻時代，篆刻家所輯印譜則以鑒賞臨習、傳播名聲爲目的。印譜雖然是篆刻藝術的重要載體，但其承載的內涵和生發的價值則遠不止此。印譜所呈現的不僅僅是個人乃至時代的審美趣味、師承關係與傳統淵源，更體現着藝術與社會的文化思潮。以出版的視角觀之，印譜亦是化身千萬的藝術寶庫。

《中國篆刻名品》是我社『名品系列』的組成部分。此前出版的《中國碑帖名品》《中國繪畫名品》已爲讀者觀照中國書畫構建了宏大體系。作爲中國傳統藝術中『書畫印』不可分割的一部分，《中國篆刻名品》也將爲讀者系統呈現篆刻藝術的源流變遷。

《中國篆刻名品》上起戰國璽印，下訖當代名家篆刻，共收印人近二百位，計二十四冊。與前二種『名品』一樣，《中國篆刻名品》也努力突破陳軌，致力開創一些新範式，以滿足當今讀者學習與鑒賞之需。如印作的甄選，以觀照經典與別裁生趣相濟，印蜕的刊印，均高清掃描自原鈐優品印譜，并呈現一些印章的典型材質和形制。每方印均標注釋文，且對其中所涉歷史人物與詩文典故加以注解，透視出篆刻藝術深厚的歷史文化信息。各冊書後附有名家品評，在注重欣賞的同時，幫助讀者暸解藝術傳承源流。

叢書編排體例分爲兩種：歷代官私璽印以印文字數爲序；文人流派篆刻先按作者生卒年排序，再以印作邊款紀年時間編排，時間不明者依次按照姓名印、齋號印、收藏印、閑章的順序編定，姓名印按照先自用印再他人用印的順序編排，以期展示篆刻名家的風格流變。

《中國篆刻名品》以利學習、創作和藝術史觀照爲編輯宗旨，努力做優品質，望篆刻學研究者能藉此探索到登堂入室之門。

一

簡　介

王福庵（一八八〇—一九六〇），本名禔，字維季，浙江杭州人，西泠印社創始人之一。

王福庵初師浙派，深得西泠諸家之神韵，後上溯宋元以至秦漢，博涉浙皖各家。同時，他金石學功底深厚，更爲其『印外求印』，融泉幣甋甓于篆刻奠定了基礎。

王氏印風安詳典雅，雋永秀致，整體感强，印作章法精妙、刀法凝練、字法圓轉，整飭中兼具蒼老渾厚。在鑒藏印、詞句印、多字印的創作方面更見本領。王氏運刀穩而準，徐疾適度，一改浙派刀痕過露的習氣，細微處尤小心精到，進一步將浙派篆刻推向更高的藝術境界。

在浙派印風的發展方面，王福庵功不可没，他總結了『西泠八家』的字法和刀法，加以規整，形成了新的浙派面貌。又融入鄧派『以書入印』的理念，開啓了浙派細朱文印風，將明代圓朱文印的字法與浙派切刀結合形成渾厚儒雅的圓朱文印，爲浙派的發展注入了新的活力。

王福庵不僅是篆刻家，也是教育家。他的《説文部屬檢異》等著作均嘉惠印林。他培養的一批弟子，如談月色、韓登安、吳樸堂等，于印學各有造詣。

本書印蜕選自《羅刹江民印稿》《麋研齋印存》原鈐印譜，部分印章配以原石照片。

但恨貧分學問功：語出南宋
陸游《冬夜讀書有感》。

舉杯消愁愁更愁：語出唐代
李白《宣州謝朓樓餞別校書
叔雲》。

但恨貧分學問功

丁未十月，將之宜昌，刻此。福庵。

舉杯消愁愁更愁

丙辰春日，福庵刻于漢皋寓廬。

庸庵老人九十以後作

丙戌歲朝，王褆治印。

一

金石刻畫臣能爲

仿補羅迦室刻印。時乙卯三月朔日，

印傭。

金石刻畫臣能爲：語出唐代

李商隱《韓碑》。

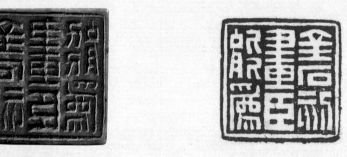

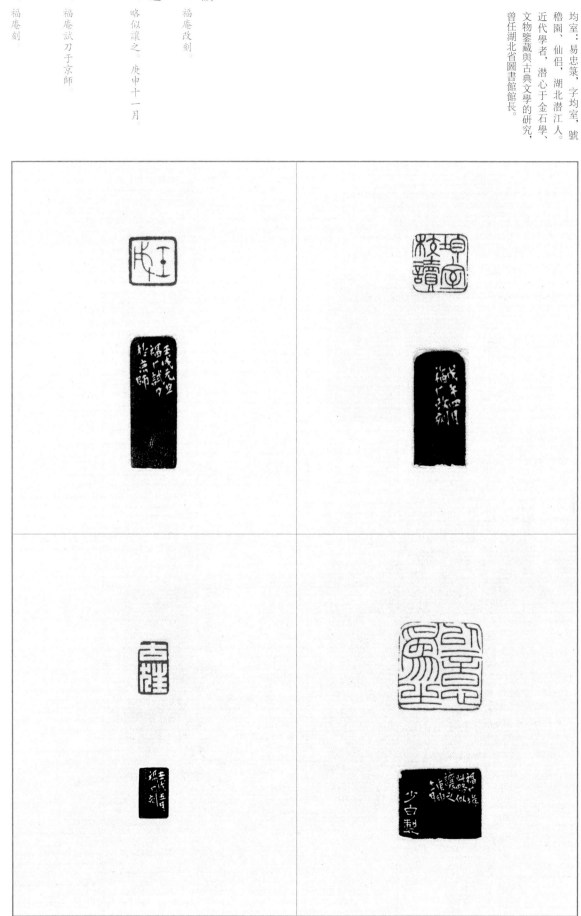

均室：易忠籙、字均室、號稽園、仙侶，湖北潛江人。近代學者，潛心于金石學、文物鑒藏與古典文學的研究，曾任湖北省圖書館館長。

均室校讀

戊午四月，福庵改刻。

以意爲之

福庵篆此，略似讓之。庚申十一月。

少白製

壬戌

壬戌元旦，福庵試刀于京師。

古狂

壬戌五月，福庵刻。

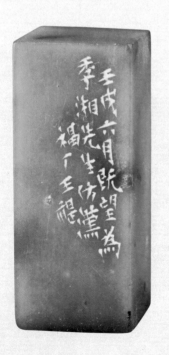

石筍峰老人：傅幼瓊，字婉漪，晚年自署石筍峰老人，貴州貴陽人。近代才女，瞿鴻禨之妻，善書法詩詞及古琴，尤工漢隸。

耕香草堂藏書

壬戌八月，福庵仿元人印。

石筍峰老人六十四以後作

甲子七月朔又四日，福庵王禔作于麋研齋。

荔盦集印

甲子冬日，福庵仿漢。

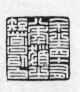

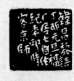

不覺身年四十七
丙寅人日，福庵摘白樂天詩句，作紀
年印。

余生四十有八年髮之短者日以白
韓昌黎語。丁卯元旦，福庵居士自作
紀年印，時客京師。

戴亮集鄭茂韶夫婦讀畫記
丁卯三月刻，呈亮集社長，茂韶夫人
清鑒。福庵王禔，時客京師。

不覺身年四十七：語出唐代
白居易《雜曲歌辭·浩歌行》。

「余生四十有八年」句：化用
唐代韓愈《五箴》「余生三十
有八年，髮之短者日以白」句。

戴亮集：戴正誠，字亮集，重
慶人。近代文人，鄭文焯之婿，
著有《鄭叔問先生年譜》。

鄭茂韶：遼寧鐵嶺人。鄭文
焯之女，戴正誠之妻。

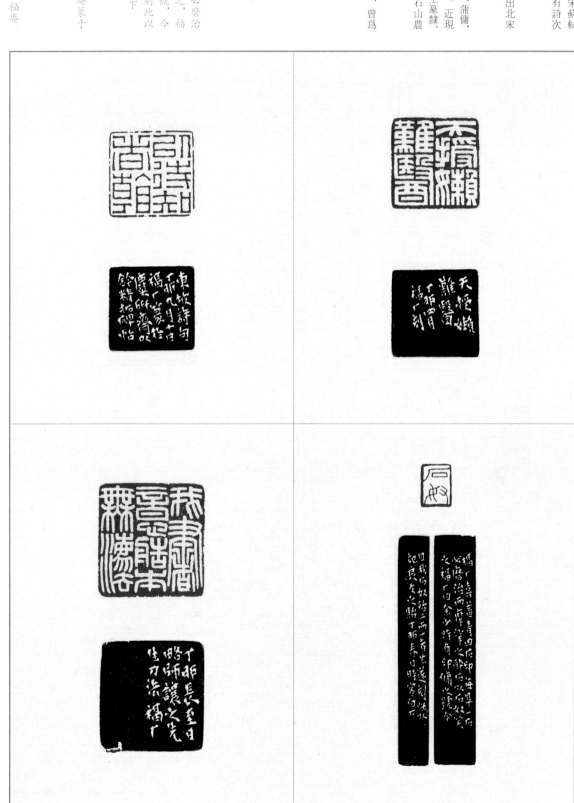

天授懶難醫
天授懶難醫。丁卯四月，福庵刻

石奴
福庵喜蓄青田石印，每得一石必磨治
而摩掌之。醉石以「石奴」笑之，福
庵曰：「余少時有『印傭』之號，今
目我石奴，殆二而一者也」。丁卯春日，
遂刻此以效良友之貽。時客白下。

以待知者看
東坡詩句
丁卯九月十日，福庵篆于
麋研齋，以鈐精拓碑帖

我書意造本無法
丁卯長至日，略師讓之先生刀法。福庵。

以待知者看：語出北宋蘇軾
《以雙刀遺子由有詩次
其韻》。

我書意造本無法：語出北宋
蘇軾《石蒼舒醉墨堂》。

醉石：唐源鄴，字李侯、蒲傭，
號醉石，湖南長沙人。近現
代書法家、收藏家，工篆隸，
精鑒定，存世有《醉石山農
印稿》。

白下：原南京下轄縣，曾爲
南京代稱，今已撤銷。

千載筆法留陽冰

東坡詩句。福庵刻于麇研齋，丁卯十月朔。

合以古籀

合以古籀。丁卯十月朔日，福庵用許叔重語作印。

託興每不淺

託興每不淺，仿吳聖俞。丁卯王褆。

且莫思身外長近樽前

清真居士《滿庭芳》詞句。戊寅伏日，福庵避地滬上時作。

千載筆法留陽冰：語出北宋蘇軾《孫莘老求墨妙亭詩》。

合以古籀：語出東漢許慎《說文解字叙》。

且莫思身外長近樽前：語出北宋周邦彥《滿庭芳·夏日溧水無想山作》。

託興每不淺：語出唐代李白《望終南山寄紫閣隱者》。

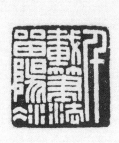

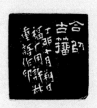

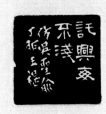

末技游食之民

丁卯仲秋，自故都至漢，由漢而寧，
刻此志之。福庵。

晴窗一日幾回看
福庵刻此以鈐吾春住樓收藏銘心之品。
戊辰二月朔日并記

病因靈藝偕賞
潛江易氏旅園夫婦清課之印。戊辰七月，古杭王禔作于漢皋。
病因靈藝結縭之時，諗齋謂福庵宜有「易生萬女如願」一印，余徇旅園之請，別治此六字。蓋知旅園定情之日，即清課之年矣，未識諗齋晤此，其謂之何？月圓日，福庵又記

有好都能累此生
戊辰三月，福庵作。

自憐無舊業不敢恥微官
杜工部詩句，福庵刻于南京鑄印工廠。時已正月，復官技師，聊以自嘲耳。

晴窗一日幾回看：化用北宋黃庭堅《題劉氏所藏展子虔感應觀音二首》其二「明窗一日百回看」句。

結縭：古代女子出嫁，母親給女兒結頭巾，稱結縭，俗稱蓋頭，後作爲結婚的代稱。

有好都能累此生：化用《楞嚴經》「無情何必生斯世，有好終須累此生」句。

「自憐無舊業」句：語出唐代杜甫《初授官題高冠草堂》。

一生好入名山游：語出唐代李白《廬山謠寄盧侍御虛舟》。

沈佺期：沈佺期，字雲卿，河南安陽人。唐代詩人，與宋之問齊名，是律詩定型的代表詩人。

妝樓翠幌教春住：語出唐代沈佺期《侍宴安樂公主新宅應制》。

壯志逐年衰：語出唐代杜甫《秦中感秋寄遠上人》。

一生好入名山游

春秋佳日，游覽名山，人生一樂也。刻此識之。己巳三月，福庵居士褆，時客秝陵。

春駐樓

室人取沈雲卿『妝樓翠幌教春住』詩意以名其樓，福庵為刻印識之。時甲子春三月十有八日也。

壯志逐年衰

年才五十，百事顏唐，讀杜老詩，感而刻此。己巳四月，福庵識，時客全陵城北。

意與古會

曾見黃牧甫有是印，福庵仿之。己巳四月。

「苦被微官縛」句：語出唐代
杜甫《獨酌成詩》。

慣遲作答愛書來

師趙次閒，略變其篆。己巳四月，福

庵識，時客秣陵

我心安得如石頑
己巳十月朔又三日，福庵作以自況。

青鞋布襪從此始
庚午冬日，自金陵之滬，心閒神怡，取杜工部詩句作印。福庵居士。

不使孽泉
庚午冬月，辭官來滬，賣字渡日，刻此識之。福庵居士。

短長肥瘦各有態
東坡詩句。辛未人日，福庵作于糜硯齋。

我心安得如石頑：語出唐代韓愈《雪後寄崔二十六丞公》。

青鞋布襪從此始：語出唐代杜甫《奉先劉少府新畫山水障歌》。

不使孽泉：化用明代唐寅《言志》「不使人間造孽錢」句。

短長肥瘦各有態：語出北宋蘇軾《孫莘老求墨妙亭詩》。

人日：農曆正月初七。

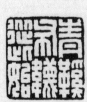
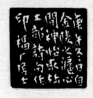

寫不盡人間四并：語出南宋
吳文英《柳梢青·題錢得閑
四時圖畫》。人間四并指良辰、
美景、賞心、樂事，出自謝
靈運《擬魏太子鄴中集詩序》。

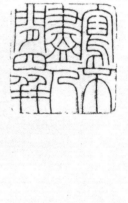

寫不盡人間四并

吳夢窗詞句，歸臥樓主人屬刻　庚午
九月，古杭王禔

石佳、文佳、刻佳，茨庵三兄得此三佳，
可以歸臥矣。旅園拜觀并識

越園

庚午十月，福庵作于滬上。

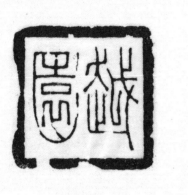

瓶齋：譚澤闓，字祖同，號
瓶齋，齋號天隨閣，湖南茶
陵人。近代書法家，譚延闓
之弟，工行楷，師法翁同龢、
何紹基、錢灃，氣格雄偉壯健。

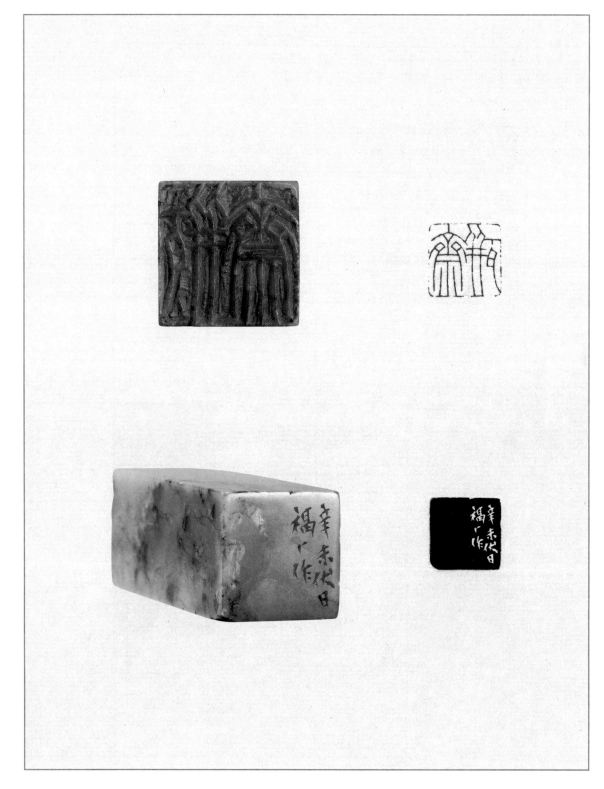

梅泉詩翰

福庵為梅泉詩人作于滬上，辛未六月。

望雲慚高鳥臨水愧游魚

淵明詩句　福庵治印，壬申七月。

瀛壖閣

瀛壖閣主人正篆。壬申六月十日，福庵作

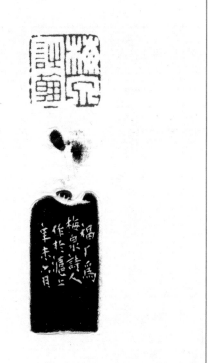

白髮蒼顏五十三

壬申元旦，用白樂天詩句作紀年印。
福庵時居滬上。

帥南手拓

意在讓之、撝叔之間，帥南世仁兄有
道審定。壬申三月朔日，福庵記。

叔良

壬申四月，福庵。

亮甫

福庵作于麋研齋。　壬申十二月。

白髮蒼顏五十三：語出唐代
白居易《生朝止客》。

帥南：袁榮法，字帥南，號
滄州、滄洲、玄冰、湖南湘
潭人。近代學者，曾任東吳
大學教授。

周承茨：字赤忱，浙江海寧
人。近代革命家，曾留學日本，
參與辛亥革命。

韓競：韓登安，原名競，字
仲錚，號耿齋，安華、印農，
齋號容膝樓，浙江蕭山人。
近現代篆刻家，西泠印社早
期社員。

濠園：徐世章，字瑞甫，號
濠園，天津人。近現代實業家、
慈善家、收藏家，徐世昌堂弟，
曾任交通銀行副總裁。

周承茨印

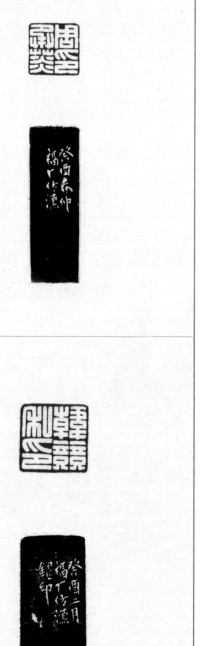

癸酉春仲，福庵仿漢。

韓競私印

癸酉二月，福庵仿漢鑄印。

濠園長壽

濠園主人屬刻。癸酉九月，福庵。

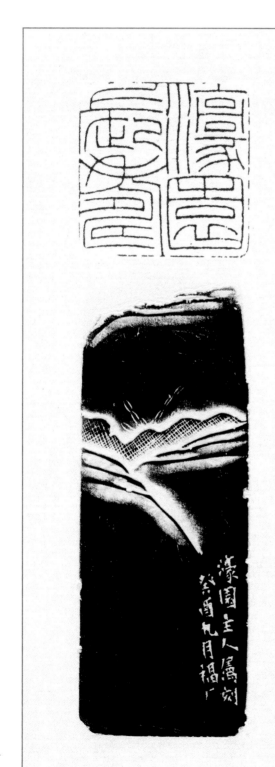

貌將松共瘦心與竹俱空

白香山詩句。福庵刻，爲濠圚先生。
癸酉九月。

冰甌館主

仿種榆仙館法。癸酉二月朔，福庵居
士時客滬上。

非究于篆無由得隸

甲戌上巳，福庵自作。

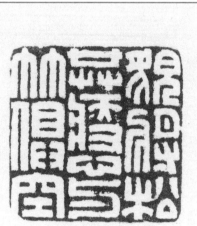

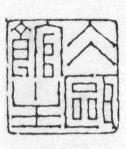

『貌將松共瘦』句：語出唐代
白居易《偶題閣下廳》。

中澣：中旬。

『我年五十七』句：語出唐代白居易《和微之詩二十三首·和我年三首》其一。

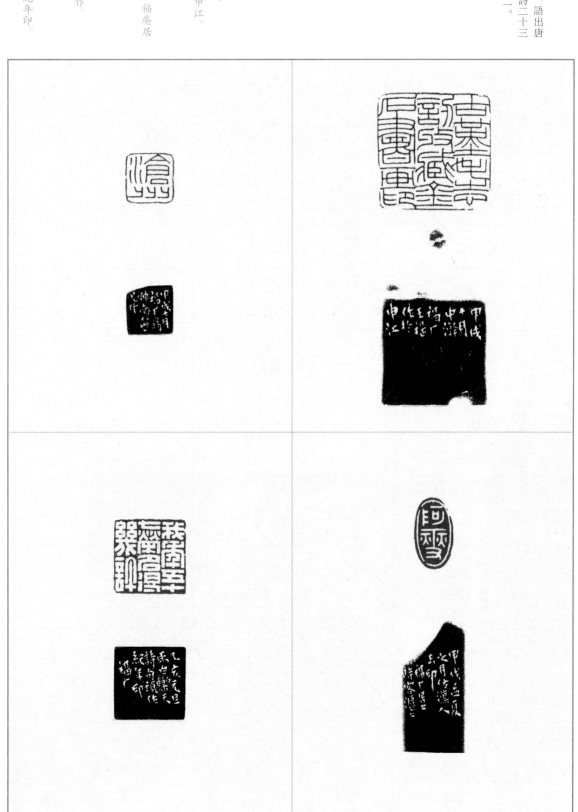

古董毛志訒收藏金石書畫印

甲戌十月中澣，福庵王褆作于申江。

阿燮

甲戌孟夏之月，仿漢人王印。福庵居士時客滬上。

滄州

甲戌七月，福庵為帥南仁世兄作。

我年五十七榮名得幾許

乙亥元旦，取白樂天詩句預作紀年印。福庵。

貴陽陳虁龍筱石甫印信長壽

乙亥四月，古杭王褆作于滬上。

陳虁龍：又名陳虁鱗，字筱
石、小石，號庸盦、庸叟，
貴州貴陽人。近代政治人物，
曾任直隸總督兼北洋大臣。

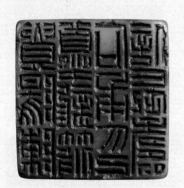

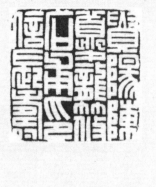

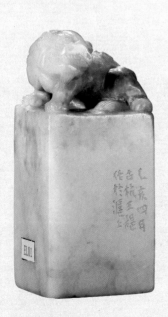

天與多情不自繇

丙子九月廿二日，獨坐春住樓頭，作

此遣悶。福庵記

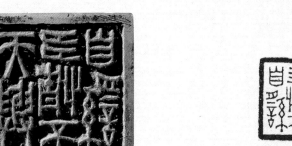

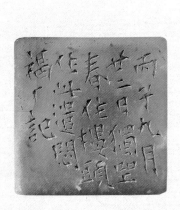

野性
三庚篆。

野性。丙子仲夏之望，福庵刻，充定
之先生文房。

藉此消磨歲月

「磨」字《説文》作「礦」，此從縟篆，
蓋刻印不必墨守許、鄭也。丁丑三月，
福庵記。

隨緣度歲華
宋人詩句。福庵治印，丁丑六月。

隨緣度歲華：語出北宋釋可
士《送僧》。

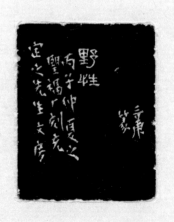

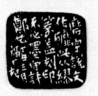

潘伯鷹：原名式，字伯鷹，號鳧公、有發翁，安徽懷寧人。近現代書法家、文學家，著有《人海微瀾》《書法雜論》。

沈燕謀：學名繩祖，號南村，江蘇南通人。近現代化學家、實業家，曾任南通紡織大學教授，早年參加南社，著有《南村日記》。

潘伯鷹印
用漢「鷹揚將軍章」文字，仿漢人細朱文。丁丑穀日，福庵並記于春住樓。

沈燕謀印
丙子嘉平之月，福庵作于滬上。

忍墨書堂
丁丑寒食節，福庵仿元人印。

「閑靜聊自適」，白香山詩也。
近得閑靜之致，因作此印。丁丑伏日。福庵

雲山何處訪桃源

丁丑重九，獨坐小樓，正嘆避秦無地，愁緒縈懷。偶讀戴幼公詩，遂成此印。福庵記。

但願人長久千里共嬋娟

東坡此句，余欲用以作印有年矣，因「嬋娟」二字《說文》不錄，今見新附有之，亟成此印。丁丑立冬，福庵。

不醜窮

此語出《莊子》。丁丑十月十六日，福庵製印。

閑靜自適：化用唐代白居易《寄庾侍郎》「閑靜聊自適」句。

雲山何處訪桃源：語出唐代戴叔倫《漢宮人入道》。

「但願人長久」句：語出北宋蘇軾《水調歌頭·明月幾時有》。

不醜窮：語出《莊子·天地》。

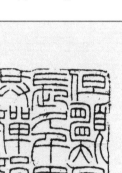

我幸在不癡不慧中：語出明
代陳繼儒《小窗幽記》。

自信平生懶是真：語出清代
吳偉業《自信》。

我苦在不癡不慧中

慧有慧質，癡有癡福，我無顧虎頭之癡，
有類周子兄之不慧。偶讀「我幸在不
癡不慧中」之句，因反其意而成此印，
後之覽者可知我心中之苦矣。福庵記，
時丁丑十一月二十有六日也。

自信平生懶是真
吳梅村詩句，福庵用以治印

自信平生懶是真
丁丑十一月，福庵居士作于麗研齋

願得黃金三百萬交盡美人名士更

結盡燕邯俠子

龔定盦先生紹袁換酒詞句，王褆製印

襄年曾爲易君均室以此句刻印，嗣欲
自製，卒卒鮮暇。丁丑九月十日，小
樓寂坐，案有巨石，刻以遣悶，似較
前作稍勝，惜均室遠隔，未能一共欣賞，
福庵又識。

〔願得黃金三百萬〕句：語出
清代龔自珍《金縷曲·癸酉
秋出都述懷有賦》。

归文休：归昌世，字文休，
号假庵，江苏昆山人。明代
书画家、篆刻家，归有光之孙，
书法晋唐，善草书，兼工印篆，
擅画兰花、墨竹。

笔画劲利刀如锥：化用北宋
苏颂《次韵苏子瞻题李公麟
画马图》『愿笔画劲利如刀
锥』句。

明月清风真我友人生此外何求

曾见归文休作此印，福庵变其体而刻
之。虽不敢争胜古人，然安贴安详已
过之。丁丑十二月朔日并记

领略古法

山谷诗云：『领略古法生新奇』余近
于古法已知领略矣，生新奇则未能也。
刻此识愧。丁丑嘉平之朔，福庵居士
时客沪上

但愿得者如吾辈虽非我有亦可喜

丁丑冬日，杭城遭劫，闾故家文物掠
拿无遗，因忆榆园老人有此语。刻此
以矜吾之所藏。戊寅正月，福庵避兵
沪上并识

笔画劲利刀如锥

苏子容诗，丁丑嘉平之月，朔有六日，
福庵作于麋研斋北窗

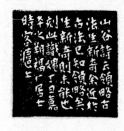

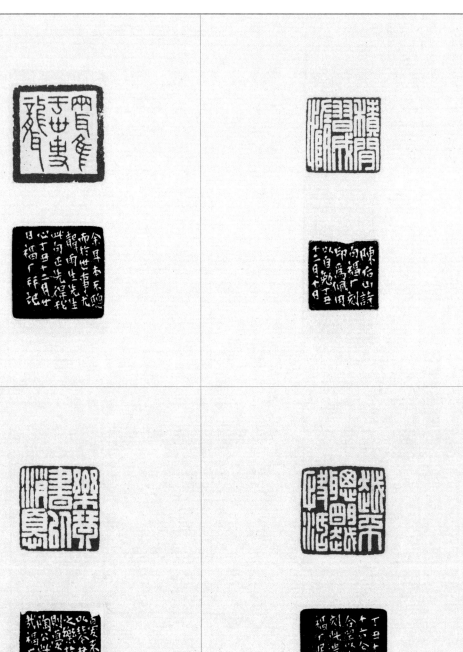

積閑習成惰
陳后山詩句。福庵刻印爲佩，用以自勉。
丁丑十二月十日。

越不聰明越快活
丁丑十二月十六。（仝）〔形〕雲四合，
坐以待雪，刻此遣懷。福庵居士。

兩耳唯于世事聾
余耳本不聰，而于世事尤聾。雨生先
生此句正先得我心。丁丑十二月廿日，
福庵并記。

樂琴書以消憂
憂不可解，以琴書解之。樂于琴書，
則憂自消矣。陶公此言旨哉！福庵識，
丁丑十二月。

積閑習成惰：語出北宋陳師
道《與魏衍寇國寶田從先二
倅分韻得坐字》。

樂琴書以消憂：語出東晉陶
淵明《歸去來兮辭》。

勉力務之必有憙

《急就篇》語。丁丑十二月，福庵刻以
自勖。

我生疏懶無所能

福庵得此舊石，惜印已為人磨去。偶
觀《學山堂印譜》，仿成此印，殊不似
也。丁丑十二月，福庵記。

能事不受相逼迫

杜工部詩，福庵治印，丁丑除夕

蔣有昶

丁丑冬日，仿秦人印，奉旭莊先生法正。
福庵居士。

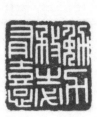

带燥方润

《書譜》此語，福庵作篆時頗悟其理，因用以製印。戊寅小年朝。

行年六十鬢蘭髿

余年來每歲歲朝必預作一來歲之紀年章，蓋因輔之社兄亦有是舉。輔兄長余一歲，今年六十，作此以供文房，來歲相賀，以印互易，此印正可爲余用矣。戊寅元旦，福庵并記。

著雝攝提格

戊寅元旦，福庵作于滬上，用以紀年。

福庵歡喜

戊寅元日，福庵治印。

带燥方润：語出唐代孫過庭《書譜》。

硯田無惡歲：語出北宋唐庚
《次泊頭》。

唐子西：唐庚、字子西、四
川眉山人。北宋文學家，曾
官提舉京畿常平，時有『小
東坡』之稱。但唐庚爲詩，
重推敲錘煉，近于苦吟，與
蘇軾的放筆快意不同。

硯田無惡歲

唐子西詩。戊寅元日，福庵刻以自祝，
時居滬上。

特健藥

戊寅穀日，坐雨麋研齋，作此遣悶，
福庵記。

追摹古人得高趣別出新意成一家
蕭真卿題米元章大字卷子詩句。戊寅
立春日，福庵摘以治印，有追摹古人
之志焉。

買癡
王介甫詩云：「却爲安禪買得癡。」福
庵摘以作印，欲買癡以解愁耳。時戊
寅人日。

束雲作筆海爲硯：語出南宋
陸游《觀蘇滄浪草書絹圖歌》。

老境安閑如啖蔗：語出北宋
蘇軾《觀定惠院寓居月夜出
次韻》。

束雲作筆海爲硯

放翁詩句，福庵製印，戊寅穀日

古趣

戊寅鐙節，福庵作于滬。

老境安閑如啖蔗

東坡詩句。戊寅上元節，福庵治印，
時居滬上四明村舍

信天翁

戊寅元宵，福庵作于春住樓

字體不類隸與科
昌黎詩句，福庵製印，時戊寅正月，
避地滬上。

斯冰之後直至小生

戊寅二月旬有六日，福庵作于春住樓。

與誰共坐明月清風我

蘇長公詞句，福庵製印，戊寅二月既望，
避地滬上并記。

別是一般滋味在心頭

余于賞心之品，每一展玩，別有滋味，
非言語所能形容。因借用李後主《相
見歡》詞句作印以鈐之。戊寅華朝日，
福庵并記。

字體不類隸與科：語出唐代
韓愈《石鼓歌》。

『與誰共坐』句：語出北宋蘇
軾《點絳唇·閑倚胡床》。

別是一般滋味在心頭：語出
南唐李煜《相見歡·無言獨
上西樓》。

湘潭袁氏滄州藏書
戊寅花朝，為滄洲世兄先生作于淞濱
古杭王褆。

王褆唯印
戊寅二月，福庵仿漢。

曾經我眼即我有
和定老人曾有此印，裏于侍側時見之，
今忽忽垂三十年矣。雨窗多暇，追憶
作此。戊寅二月朔又二日，福庵并記

大半生涯在釣船

曾見周蘭齋有此印，福庵背臨之，戊
寅二月十一，雪窗記。

烟波江上

戊寅二月，摘崔顥詩意作印，時避地
春申江上，正不知何處是鄉關也。福庵。

奈愁極頻驚夢輕難記自憐幽獨

讀周清真此詞，頗有所感，用以製印，
可知余之情緒矣。戊寅二月，福庵記，
時避地滬上。

大半生涯在釣船：語出唐代
李咸用《題王處士山居》。

烟波江上：語出唐代崔顥《登
黃鶴樓》。

「奈愁極頻驚」句：語出北宋
周邦彥《大酺‧對宿烟收》。

石頭城邊舊游客：語出北宋
梅堯臣的《送胡公疏之金陵》。

「鬢禿難遮老」句：語出南宋
真山民《幽居雜興》。

「日出而作」句：語出《擊
壤歌》。

不薄今人愛古人：語出唐代
杜甫《戲為六絕句》。

石頭城邊舊游客

福庵嘗客金陵，用梅聖俞詩作印，有
慨乎何日之可重游也。戊寅二月

鬢禿難遮老心寬不貯愁

蘇嘯民有此印，福庵小愛其體而為之，
似尚不惡。戊寅二月朔日，并記

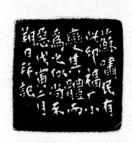

日出而作日入而息鑿井而飲耕田
而食

身丁此世欲耕田而食亦不可能，作此
印以希望之。苦矣、苦矣！戊寅二月，
福庵并記

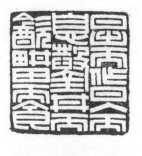

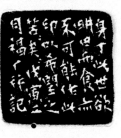

不薄今人愛古人

杜工部詩句。戊寅上巳辰，福庵作于
春住樓北窗

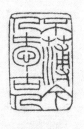

閑素

《周書·柳靖傳》語，福庵摘以製印。

戊寅上巳辰，避地滬上并記。

別存古意

小樓寂坐，作此遣悶，不計工拙。戊寅上巳，福庵。

不俗即仙骨

戊寅上巳辰，福庵作于滬上四明村舍。

浮生若夢：語出唐代李白《春夜宴從弟桃李園序》。

金粟如來是後生：語出唐代李白《答湖州迦葉司馬問白是何人》

自嫌野性供人疏：語出唐代李端《憶友懷野寺舊居》。

「雖無古人法」句：語出南宋陸游《齋中雜題》。

浮生若夢

李太白語　戊寅三月，福庵

金粟如來是後生

李翰林句。福庵製印，戊寅三月，時居滬上。

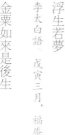

自嫌野性供人疏

唐李端詩句。福庵製印，戊寅三月。

雖無古人法簡拙自一家

放翁詩句。戊寅三月，福庵作于春住樓。

畏人嫌我真
杜工部詩句。福庵治印，戊寅正月。

寧爲直折劍不作曲全鈎
曾見汪宏度有此印，福庵效之。戊寅三月。

斗酒散襟顔
陶淵明詩句。戊寅春三月，福庵作于麋研齋南榮。

不飲濁泉水不息曲木陰
香山詩句。福庵製印。戊寅三月。

畏人嫌我真：語出唐代杜甫《暇日小園散病將種秋菜督勒耕牛兼書觸目》。

「寧爲直折劍」句：化用唐代白居易《折劍頭》「勿輕直折劍，猶勝曲全鈎」句。

斗酒散襟顔：語出東晉陶淵明《庚戌歲九月中于西田穫早稻》。

「不飲濁泉水」句：語出唐代白居易《丘中有一士》。

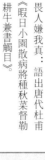

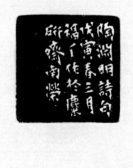

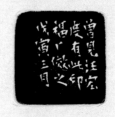

「約清愁」句：語出南宋辛棄
疾《粉蝶兒·和趙晉臣敷文
賦落花》。

雲心箸處安：語出唐代白居
易《初夏閑吟兼呈草賓客》。

馬祖常：字伯庸，河南潢川
人。元代詩人，詩作圓密清
麗，除應酬之作外，亦有反
映民間疾苦的作品，著有《石
田集》。

「歸未得黃離」句：語出北宋
周邦彥《漁家傲·般涉·第二》。

約清秋楊柳岸邊相候

福庵近來多閑愁，偶讀辛稼軒詞句，
遂作此印　戊寅三月，避兵滬上

雲心箸處安

杭城遭亂之後，我身已如浮雲，可隨
遇而安矣　奈身似而心不似也　讀香
山此句「有感于懷，用以作印」福庵記，
戊寅三月

歸未得黃離住久如相識

戊寅三月，避地滬上，欲歸不得，偶
讀清真此詞，刻印遣懷　福庵記

得酒寧辭醉醉逢人莫語窮

馬祖常詩句　福庵製印，戊寅三月，
避地滬上

四二

閑臥白雲歌紫芝

白香山詩句。福庵用元人法刻之，尚
覺不惡。時戊寅三月并記。

任逸不羈

福庵仿明人印　戊寅三月

但願長醉不願醒

屈子獨醒自投汨羅，福庵鑿此「但願
長醉」，借太白詩作印自嘲，處此濁世，
醉實不易。戊寅春仲，刻罷漫記。

旁通二篆頹貫八分

孫過庭《書譜》語。戊寅孟春，福庵
作于麋研齋。

閑臥白雲歌紫芝：語出唐代
白居易《咏史九年十一月作》。

但願長醉不願醒：語出唐代
李白《將進酒》。

旁通二篆頹貫八分：語出唐
代孫過庭《書譜》。

寧歸白雲外飲水臥空谷

香山此詩，一若道余日來衷曲者，因刻于印，以見吾志。戊寅浴佛節，福庵王禔并識，時避居滬。

香熏鍾太傅絲繡蔡中郎

翟文泉先生工漢隸，曾用此二語刻印，
鈐于所書紙尾。余不工隸而嚮往之心
一也，因作此印。戊寅春日，福庵并記。

青鐙有味似兒時
放翁詩。福庵刻。戊寅春日作于鐙下，
時年五十又九。

昨日老于前日去年春似今年
白香山詩句。戊寅春日，福庵治印。

翟文泉：翟雲升，字舜堂，
號文泉，山東煙臺人。清代
古文字學家、書法家，師從
桂馥，其隸書凝練厚重、大
氣樸茂，深受何紹基、桂馥
影響。

青鐙有味似兒時……語出南宋
陸游《秋夜讀書每以二鼓盡
爲節》。

「昨日老于前日」句……語出唐
代白居易《臨都驛答夢得六言
二首》。

春愁如雪不能消：語出元代
倪瓚《竹枝詞》。

春愁如雪不能消

戊寅春日，避地滬上，仿明人刻印以

遣悶。福庵并記

任飄蓬不遣此心違
晁無咎《八聲甘州》詞句，戊寅春日，
避兵滬上作，福庵。

近來驚白髮方解惜青春
年來白髮日增，頻驚歲月，見沈茂仁
此詩，乃知古人亦有此境。戊寅暮春，
福庵治印并識，時居滬上。

放曠自樂
戊寅春日，福庵。

百年庸裏過萬事醉中休
「百年庸裏過，萬事醉中休。」此白
香山詩也。人生能如此，亦大幸福
況值此世耶？福庵記。「慵」，《說
文》祇作「庸」，今從之。戊寅五月朔，
福庵又記。

任飄蓬不遣此心違：語出北
宋晁無咎《八聲甘州·揚州
次韻和東坡錢塘作》。

「近來驚白髮」句：語出唐代
許棠《長安書情》。此詩非沈
茂仁作，實爲許棠作。

沈茂仁：沈自邠，字茂仁，
號幾軒、茂秀，浙江嘉興人。
明代官員。

「百年庸裏過」句：語出唐代
白居易《閑坐》。

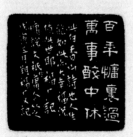
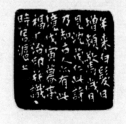

人生似春蠶作繭自纏裹

放翁詩句，福庵製印，戊寅春仲，避
地滬上。

富于黔婁壽于顏淵飽于伯夷樂于
榮啓期健于衛叔寶

香山此句有自相寬慰之意。福庵取而
作印，亦聊以自豪耳。戊寅五月朔日，
避地滬上并識。

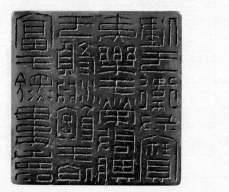

「富于黔婁」句：語出唐代白
居易《醉吟先生傳》。

五〇

舊恨春江流不盡新恨雲山千叠

辛稼軒《念奴嬌》詞句，福庵製印，

時戊寅五月避地滬上。

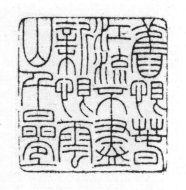

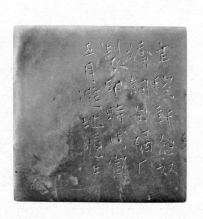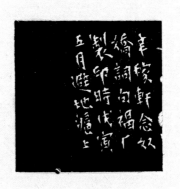

辛稼軒《臨江仙》詞句。戊寅天中節，福庵作于滬上四明村舍。

「酒杯秋吸露」句：語出南宋辛棄疾《臨江仙·鐘鼎山林都是夢》。

天中節：端午節的別稱。

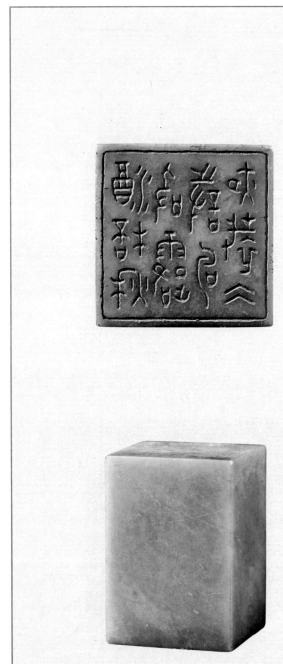

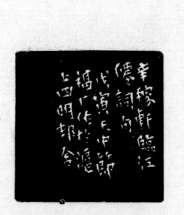

飢而食渴而飲晝而興夜而寢無浪

喜無妄憂

白香山語，可作坐右銘，因製印以自戒，

戊寅天中節，福庵避地滬上并識。

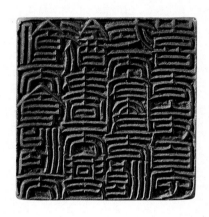
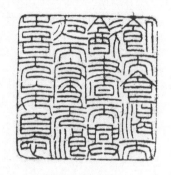

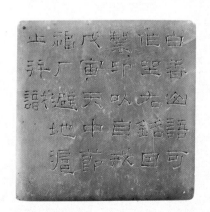
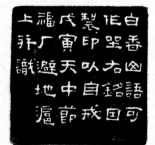

我欲乘風歸去又恐瓊樓玉宇高處

不勝寒

戊寅長夏北窗高臥，取東坡詞句作印。

時正避兵滬上，日刻一印以消磨歲月。

福庵居士王禔。

『我欲乘風歸去』句：語出北

宋蘇軾《水調歌頭·明月幾

時有》。

「一氣氳氳萬事起」句：語出
北宋蘇舜欽《和永叔琅邪山
庶子泉陽冰石篆詩》。

「吾雖不善書」句：語出北宋
蘇軾《和子由論書》。

上澥：上旬。

「貌將松共瘦」句：語出唐代
白居易《偶題閣下廳》。

小樓吹徹玉笙寒：語出南唐
李璟《攤破浣溪沙·菡萏香
銷翠葉殘》。

一氣氳氳萬事起獨有篆擅合其真

蘇子美詩句　福庵製印，戊寅天中節，
避地澥上。

吾雖不善書曉書莫如我
東坡詩句。福庵治印，戊寅六月上澥
客澥上并記。

貌將松共瘦心與竹俱空
白香山詩句。福庵製印，戊寅六月
十一日，作于澥上。

小樓吹徹玉笙寒
戊寅伏日，酷暑逼人，小樓寂坐，用
南唐中主詞句作印，以遣署，不計其
工拙也。

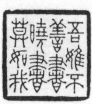

文字飲金石癖翰墨緣

戊寅長夏，刻此遣興，不計工拙也。福庵居士避地滬上并記。

銀屏昨夜微寒

見明人印譜中有此印，愛其靜穆，酷熱悶人，臨以遣暑。戊寅七月朔中伏日，福庵避兵滬上并識。

且抱琴吹笛長醉侶漁樵

鄒程村詞句。福庵製印，戊寅七月朔。

息機非傲世

福庵仿明人舊印。　戊寅七月朔日。

銀屏昨夜微寒：語出北宋晏殊《清平樂·金風細細》。

「且抱琴吹笛」句：語出清代鄒祇謨《六州歌頭·戲作簡僅約效稼軒體》。

鄒程村：鄒祇謨，字籲士，號程村，江蘇常州人。清代詞人，著有《遠志齋集》。

息機非傲世：語出唐代韋應物《秋夕西齋與僧神静游》。

人生識字憂患始

東坡詩句一語道盡艱辛、返樸還真，
吾其俟河之清也。福庵并記，時戊寅
六月十一日。

劉桂翁詩「抱拙人所棄」，福庵摘取
二字以作印。戊寅七巧日，鐙下并記。

坡翁句。戊寅七月，福庵治印。

師淵明之雅放

短艇湖中閑采蓴

福庵取放翁詞句製印，亦有躲盡危機，
消殘壯志之感。時戊寅七月，避兵滬上。

窮活計

朱希真《蘇幕遮》詞句。戊寅七月，
福庵刻于滬上。

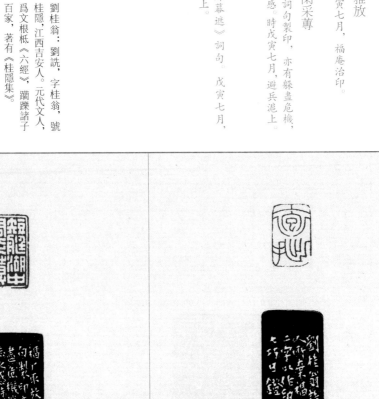

劉桂翁：劉詵，字桂翁，號
桂隱，江西吉安人。元代文人，
爲文根柢《六經》，蹢躒諸子
百家，著有《桂隱集》。

師淵明之雅放：語出北宋蘇
軾《和陶歸去來兮辭》。

短艇湖中閑采蓴：語出南宋
陸游《沁園春·孤鶴歸飛》。

窮活計：語出南宋朱敦儒《蘇
幕遮·瘦仙人窮活計》。

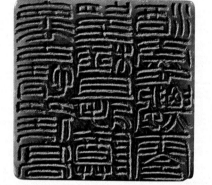

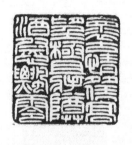

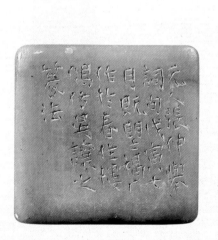

【懷古情多】句：語出元代張
翥《多麗・西湖泛舟夕歸施
成大席上以晚山青》。

張仲舉：張翥，字仲舉，山
西臨汾人。元代詩人，其詩
多有同情民生疾苦之作，著
有《蛻庵詩集》。

懷古情多憑高望極且將尊酒慰飄零
元人張仲舉詞句 戊寅七月既望，福
庵作于春住樓，偶仿吳讓之篆法。

王褆·福庵

福庵曾得白玉聯珠小印，作名號章以佩之。丙子春游雁宕時失于途中，今此石大小相合，因補作之。戊寅七月。

會心處不在遠

福庵仿明人印，戊寅大暑。

麋研齋

福庵仿硯林法，戊寅七月。

會心處不在遠：化用南朝宋劉義慶《世說新語·言語》「會心處，不必在遠」句。

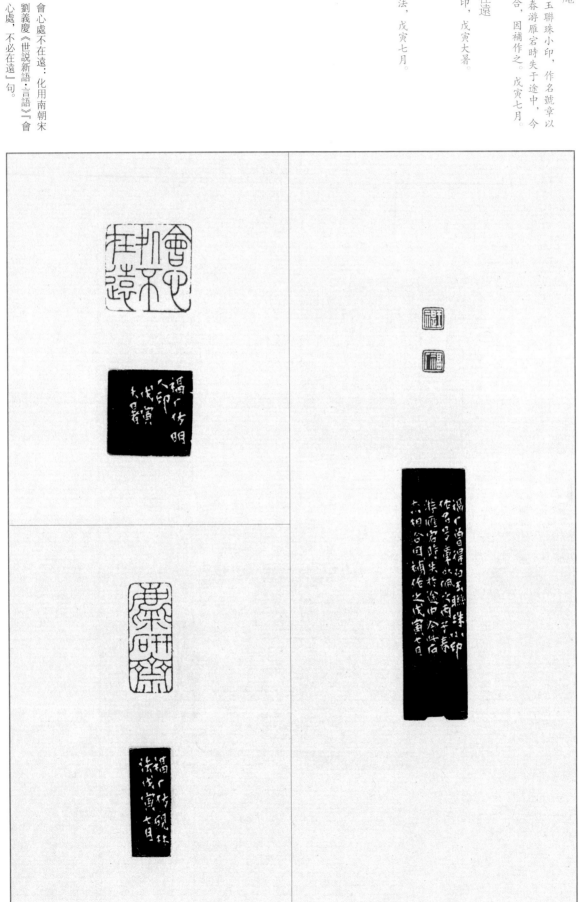

「以山水風月詩歌琴酒樂其志」：語出唐代白居易《醉吟先生傳》。

「不爲無益之事」句：語出清代項鴻祚《憶雲詞丙稿序》。

項蓮生：項鴻祚，原名繼章，後名廷紀，字蓮生，浙江杭州人。清代詞人，出入五代、兩宋之間，多表現抑鬱、感傷之情，著有《憶雲詞》。

白首忘機：語出北宋蘇軾《八聲甘州·寄參寥子》。

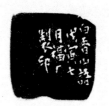

以山水風月詩歌琴酒樂其志

白香山語。戊寅七月，福庵製印。

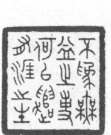

不爲無益之事何以遣有涯之生

項蓮生自題詞稿語。其言危苦，福庵通來所作之事無一有益者，因作此自遣。戊寅七月朔。

持默

戊寅七月，福庵自作。

白首忘機

束坡《甘州詞》。福庵治印，戊寅七月朔日，避地滬上。

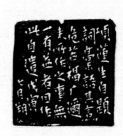


持默老人
戊寅立秋節，福庵作于麋研齋。

王福庵
戊寅立秋節，福庵自作。

直木曲鐵
昔人論書有直木曲鐵法，福庵因摘以製印。戊寅七月。

我欲醉眠芳草
東坡詞句。戊寅七月，福庵治印。


直木曲鐵：語出北宋黃庭堅《山谷論書》。

我欲醉眠芳草：語出北宋蘇軾《西江月·頃在黃州》。







持默老人
戊寅立秋節，福庵作于麋研齋。

王福庵
戊寅立秋節，福庵自作。

直木曲鐵
昔人論書有直木曲鐵法，福庵因摘以製印。戊寅七月。

我欲醉眠芳草
東坡詞句。戊寅七月，福庵治印。

直木曲鐵：語出北宋黃庭堅《山谷論書》。

我欲醉眠芳草：語出北宋蘇軾《西江月·頃在黃州》。

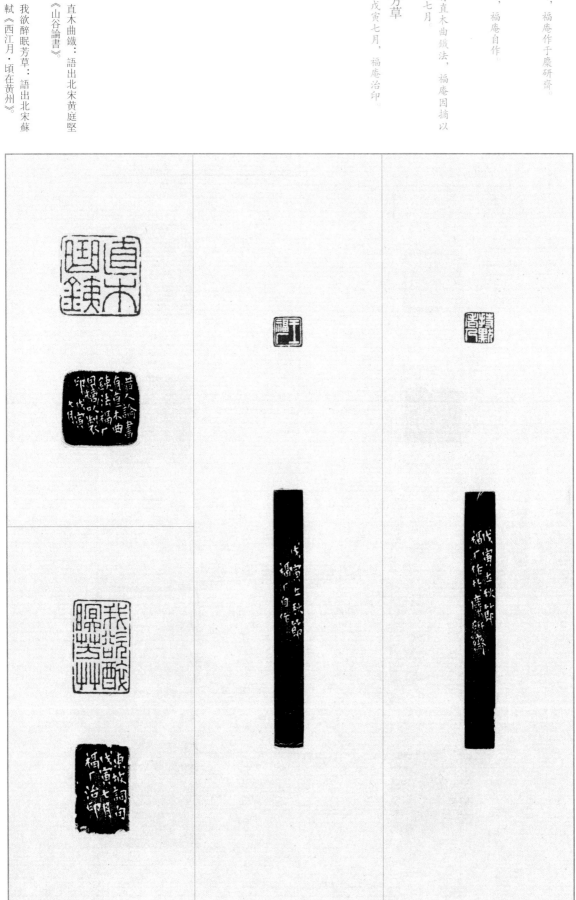

筆圓如錐：語出唐代柳公權
《筆偈》「圓如錐，捺如鑿，
只得入，不得却」句。

「古人惜寸陰」句：語出東晉
陶淵明《雜詩·其五》。

「水流心不競」句：語出唐代
杜甫《題扇》。

筆圓如錐
柳誠懸語。戊寅七月，福庵治印。

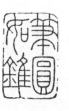

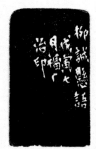

滄州詞課
戊寅閏七月刻，克帥南。

古人惜寸陰念此使人懼
見《學山堂印譜》中有此印，福庵仿之，
用以自儆。戊寅閏七夕，避兵滬上并記

水流心不競雲在意俱遲
杜工部詩句。戊寅寒露前一日，寂坐
泰住樓頭，作以遣悶，不計工拙也。
福庵

香熏鍾太傅絲繡蔡中郎

戊寅孟秋之月，福庵居士作于麋研齋。

自斷此生休問天

杜工部句。福庵製印，戊寅九月，避兵滬上。

醉後空驚玉箸工

東坡詩句。戊寅九月中澣，福庵作于麋研齋南窗。

占盡人間徹底癡

「癡」非美名，放翁此詩有深慨焉。余欲買癡，因作印以俟之。戊寅十月朔，福庵并識。

香熏鍾太傅絲繡蔡中郎

自斷此生休問天：語出唐代杜甫《曲江三章》。

醉後空驚玉箸工：語出北宋蘇軾《夜飲次韻呈推官》。

占盡人間徹底癡：語出南宋陸游《閑咏》。

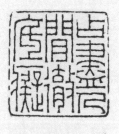

物常聚于所好：語出北宋歐
陽脩《集古錄》。

佐元覽兮寄所賴：語出唐代
竇臮《述書賦》。

竇臮：字靈長，陝
西麟游人。唐代書法家，書
法理論家，歷官范陽功曹、
檢校戶部員外郎，著有《述
書賦》。

袁榮法印

福庵仿漢之作，戊寅九月下澣

福庵篆

戊寅重九，福庵刻此以試目力，時客
滬上。

物常聚于所好

戊寅十月十四日，福庵作于春佳樓。

佐元覽兮寄所賴

竇靈長《述書賦》語，福庵摘以製印。
時戊寅十月二十二日，客滬上。

崇節廬

甘延先生屬刻。戊寅十一月，福庵客
滬上并記。

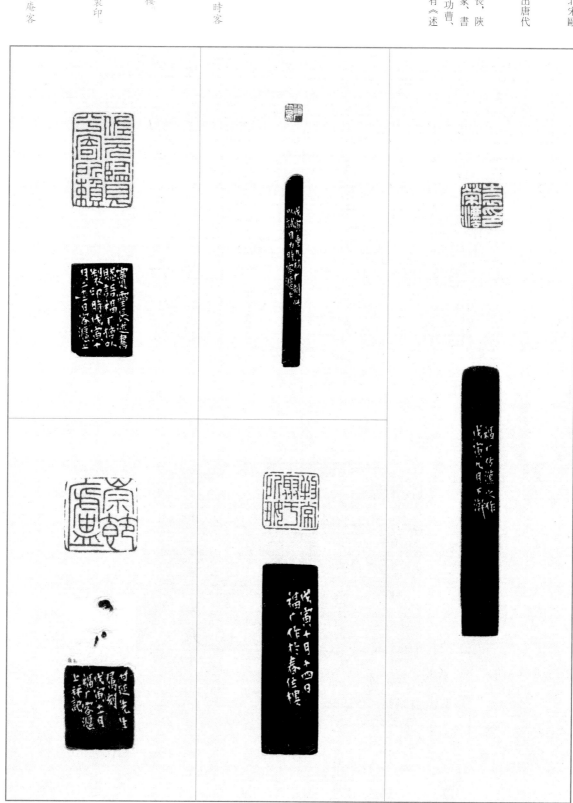

麋研齋

窮年砣砣，守高曾，直欲贏劉凌越。
心事千秋惟我在，此席伊誰能奪。鏨
白刓朱，周規折矩，脫手鋒鋩發。勒
銘才調，鏡涯催老華髮。

堪嘆力盡雕
花，一編矜重，抵瑤籤瓊札。料得斯
文天未喪，異代潛通臣頡。真宰潛通，
珪符長葆貞潔。調寄百字令。

兵象同論，清風據几，
冲襟長葆貞潔。調寄百字令。

此亶素詞人姚君景之丙子歲爲余題印
稿之作。己卯夏日閑居無俚，案頭有
此臣石，一時興到刻于石側，惟獎譽
過情殊滋，愧愨刻之，并誌亶素雅誼
云爾。羅刹江民王褆時客滬上四明村
舍。戊寅嘉平，葉君露園貽我此石，
除夕鐙下作此遣懷，持貽老人并識于
麋研齋。

亶素：姚景之，號亶素，浙
江湖州人。近現代詞人，王
鵬運之姪婿，著有《姚亶素
詞集》

葉露園：葉豐，字璐淵，號
露園，江蘇蘇州人。近現代
著名篆刻家，師從趙叔孺，
取法秦漢，博涉鄧石如、趙
之謙諸家。

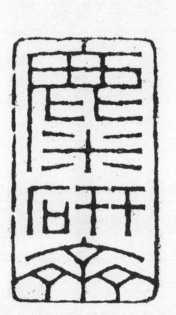

局論珪苻合契異代
淵源接清風攄八沖
詮長葆貞潔調寄古
此重宣鏧詞人姚君景之肉苓
歲爲余顕印窠之作己酉
夏日闌居無俚案頭有此

戊寅嘉平葉君露園
貽我此石除夕燈下作此
遺襄特默盦人祥識於
棄硯研齋

自后一時興到剶於右側惟
興舉過情殊滋慄恧刻
之並識宣鏧雅誼云爾
羅刻江民王程穉荅瀘
四明郡舍

瘦竹幽華之館

戊辰大寒節，仿元人印，爲伯裘先生作。

福庵王禔。

山雞自愛其羽

己卯正月，刻于麐研齋中，以志吾之情緒。福庵。

萬言萬當不如一默

福庵本有『持默』之號，用以慎言也。偶讀《山谷集》，有此二語，則默之時義大矣。因製印佩之。己卯正月朔，時年正六十。

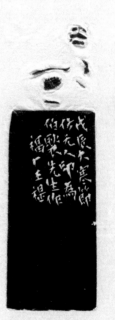

伯裘：邵章，字伯絅，伯裘，號倬盦，倬安，杭州人。近現代藏書家、版本目錄學家、書法家，邵懿辰長孫，富收藏，精研碑帖。擅長行楷書、榜書、行草。

山雞自愛其羽：化用南朝宋劉敬叔《异苑》『山雞愛其毛羽，映水則舞』句。

萬言萬當不如一默……語出北宋黃庭堅《贈送張叔和》。

六八

慶簪：：楊簪，一名慶簪，字朋之、邦豫，號盍齋，齋號簪綏室、啓導堂，廣東中山人。近現代收藏家，收藏金石書畫甚富，輯有《盍齋藏印》。

楊啓導堂

慶簪先生屬刻，己卯寒露前二日，福庵時客滬上并記

新安吳頌平海天屋藏記

頌平先生正篆，己卯六月既望，福庵作于滬上四明村舍

玄冰室珍藏記

己卯四月，福庵仿明人印

袁·榮法

用漢人受篆爲玄冰室主人製姓名印。
己卯夏四月，福庵

王浙明
庚辰正月，福庵治印。

黎重光
庚辰仲秋，福庵仿漢。

吳仰宸
辛巳冬日，福庵仿漢。

黎重光：原名紹基，湖北武漢人，近現代實業家，黎元洪長子，曾重建中興輪船公司，任董事長，致力于祖國航運事業的發展。

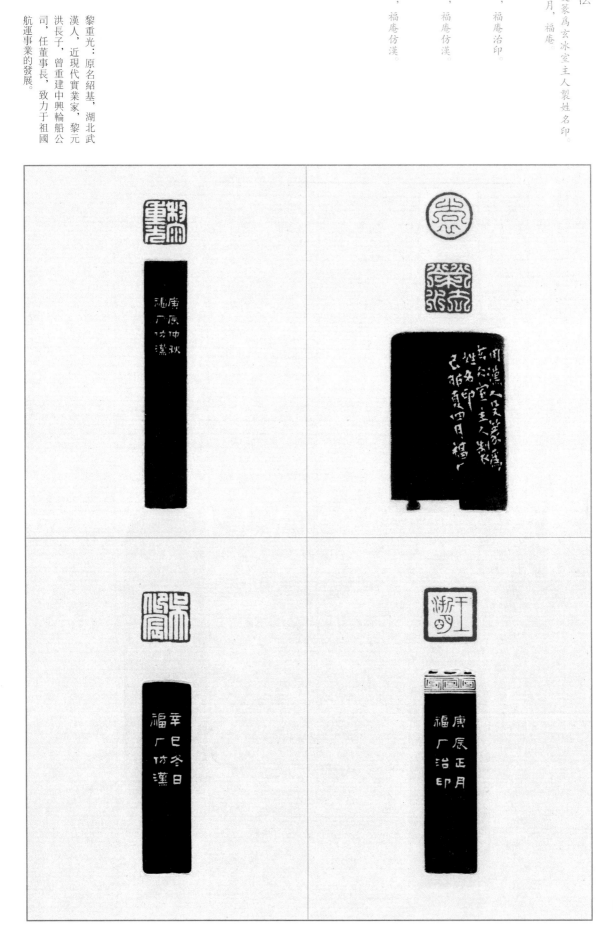

藏園老人：傅增湘，字叔和，
號沅叔、藏園，齋號雙鑒樓，
四川宜賓人。近代學者、藏
書家，藏書多宋元善本。

忍齋：劉民，字少岩，號忍齋、
靜聽廬、邃園主人，浙江嘉
興人。近代收藏家。

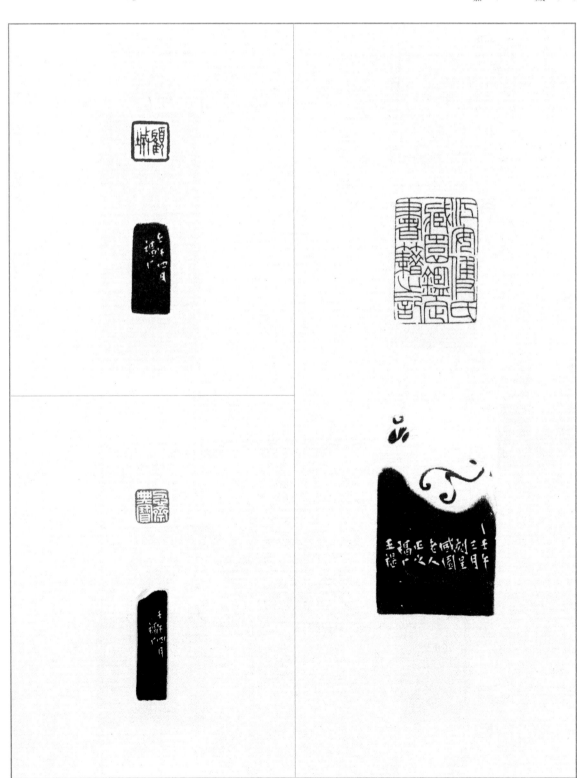

江安傅氏藏園鑒定書籍之記

壬午三月，刻呈藏園老人正之。福庵
王禔

顧城
壬午四月，福庵。

忍齋典寶
壬午四月，福庵。

史不群印

不群先生屬刻，爲仿趙悲翁法以應，
即希正是。壬午清明，福庵。

唐居士

壬午長夏刻，呈俠塵畫家文房。福庵
時皆客滬。

丘園俊民

《袞樸子》語。爲俊民先生製印。福
庵并記，壬午伏日。

秀水江文忠印信長壽

癸未三月，福庵作于春住樓。

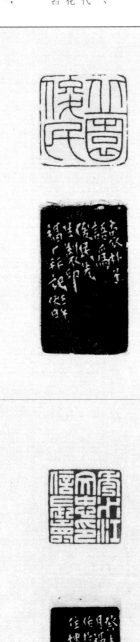

俠塵：唐雲，字俠塵，號藥城、
藥塵，浙江杭州人。近現代
畫家，擅長濃墨重彩塗抹花
鳥，曾擔任上海中國畫院名
譽院長。

江文忠：一名辛眉，號阮堂，
浙江嘉興人。近現代學者，
詩宗韓愈、黃庭堅，詞法蘇
軾、辛棄疾，反對綺麗、圓熟。
詩作出語穎異，格律整嚴。

蓼莪館主四四後墨緣

癸未二月，福庵作于春住樓。

志麟

壬午十二月，福庵用古全文作印

姚永慎印

永慎先生清玩　癸未上元，福庵

吳錫林

癸未五月，福庵

楊箮

朋之先生屬刻　癸未六月，福庵

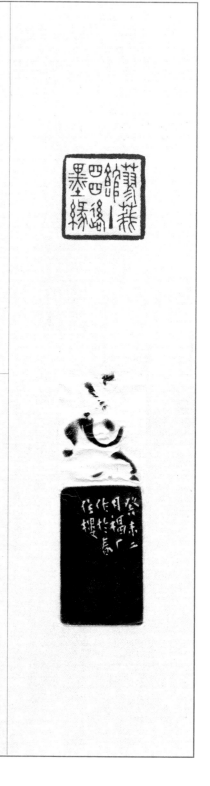

舍利函齋斷專殘瓦亂石頭

癸未七月既望刻，呈舍利函齋主人鑒

正。福庵王褆

辛眉

集古金文字，爲辛眉世仁兄仿秦人朱

印。癸未中秋節，福庵。

史琴禎

癸未十月，福庵治印

嚴振緒印

甲申三月，福庵。

舍利函齋主人：胡佩衡，又
名衡，字佩衡，號冷庵，齋
號舍利函齋，河北涿州人。
近現代畫家，曾主辦過中國
山水畫函授學社。

嚴振緒：江蘇蘇州人。近現
代畫家，師從商笙伯，擅花
卉翎毛。

隨盦

福庵。

亞塵書畫

甲申五月廿日刻，呈亞塵道兄文房。

福庵時客滬上

嶽霖

甲申六月，福庵治印

江辛眉

辛眉戎兄以住石命刻，為效趙悲翁仿漢印法應之。甲申大暑節，福庵

毗陵吳氏泰來珍賞書畫之印

福庵爲泰來先生作于滬上，時甲申八
月下澣

江南不是齋主珍藏書畫之寶

甲申寒露後六日，福庵作于滬上四明
村舍

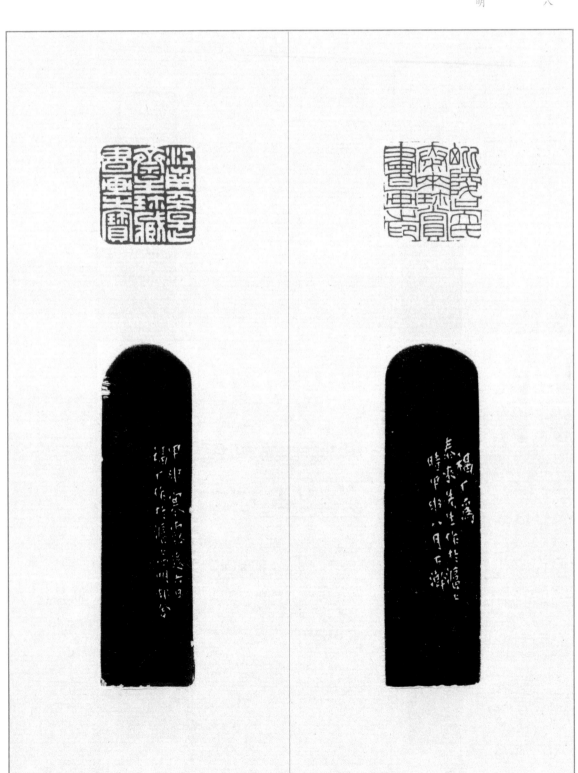

重預恩榮式宴人

今歲為庸盦宮保大人重宴恩榮之慶，謹奉此印以志盛典。乙酉元旦，王褆。

雲隱樓

甲申重九，亞塵道長正刻。福庵。

永政臨古

集古金文製印。乙酉穀雨，福庵。

殷紅印色頗鮮明，
目驗新頌字畫精，
不信泰山丁亥牒，
尚仍大篆世通行

欲刻白文摹漢篆，
更師松雪作朱文。
三橋宗派分明好，
看策詩壇鐵筆勤。

繆篆兼探大小源，
相斯史籀藝專明。
敢嗤刻棘雕蟲技，
古意還愚舊曾存。

成句雕鏤巧不停，
半閒作倘舊曾聆。
何人更悟詩中畫，
幻出乾坤一草亭。

右錄周苊句、鍾晴初論印絕句四首
辛眉仁兄鑒正，乙酉正月，福庵王禔。

辛眉詩翰
辛眉我兄工詩善書，爲作此印以充文
房。乙酉正月，福庵時皆避地滬上。

正衡畫印
乙酉六月，福庵作。

周苊分：周春，字苊兮，號
松靄、黍穀居士，浙江海寧
人。清代學者，曾官岑溪知縣，
精通韻學，學識淵博，有著
作數十種。

鍾晴初：名大源，字晴初，號
箬溪，浙江戲劇
家，受學于周春，病瘁不能起
立，抱不羈才，因寓意于詩，
著有《東海半人詩集》。

正衡：曹用平，名庸，字正
衡，江蘇南通人。近現代畫
家，王个簃弟子，工花卉蔬果，
兼及金石書法。

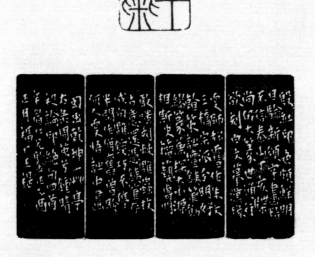

張君謀：名乃燕，字君謀，號芸盦，室名安心室，浙江湖州人。近現代學者，歷任北京大學、上海光華大學教授，江蘇省教育廳廳長。

貫深讀過

乙酉伏日，福庵作于滬上。

張君謀

晉唐屬篆，以貽君謀先生。乙酉九秋，福庵并記。

張

乙酉五月，福庵作

如願

乙酉仲春之朔，靜坐糜研齋，讀《十鐘山房印舉》，乘興作此，自視尚覺不惡。福庵并識，時年六十六。

乙酉六月，福庵作此，頗有次閑風趣。

青鐙無語伴微吟

辛眉仁兄摘元遺山詩句，屬以製印，為仿曼生篆法應之。乙酉小寒，福庵年六十六并記。

辛廎

辛眉仁兄，禾中雋秀士也。年來避地淞濱，時相過談，頗極友朋之樂。今將旋歸珂里，為作此印以識別。乙酉二月朔日，福庵居士王禔，時年六十有六。

青鐙無語伴微吟：語出金代元好問《寄答趙宜之兼簡溪南詩老》。

陸宣公：陸贄，字敬輿，諡
號「宣」，浙江嘉興人。唐代
著名政治家、文學家，工詩文，
尤長于製誥政論。所作奏議，
多用排偶，條理精密，文筆
流暢。

曾紹杰：別署紹公、紹翁，
號萬石君，齋號萬石堂，湖
南湘鄉人。近現代篆刻家，
初學趙無悶、黃牧甫，後出
秦漢。

家住鳳山西麓

鳳山，古秀州城外新塍之名勝也。有
寺曰「能仁」，創自蕭梁，唐陸宣公復
捨宅以擴大之。青烏家謂其地形如鳳，
故名。其西麓則寒舍在焉。戊寅夏，
毀于劫火，風物蕩然，而寒舍亦被鳩占，
欲歸不得。因製此印，以志故鄉之思。
乙酉仲春，江辛眉識，王福庵刻。

素薇仙館
刻呈紹杰先生法鑒。丙戌正月，福庵
時客滬。

鄒伯勛
丙戌二月，福庵

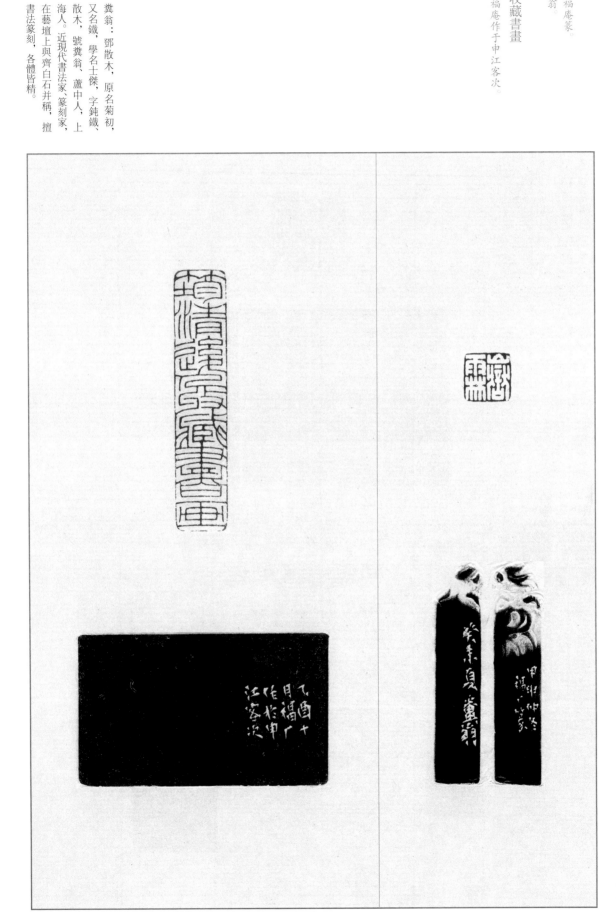

嶽霖

甲申仲冬，福庵篆。

癸未夏，糞翁。

筠清後人收藏書畫

乙酉十月，福庵作于申江客次。

糞翁：鄧散木，原名菊初，又名鐵，學名士傑，字鈍鐵，號糞翁、蘆中人，上海人。近現代書法家、篆刻家，在藝壇上與齊白石并稱，擅書法篆刻，各體皆精。

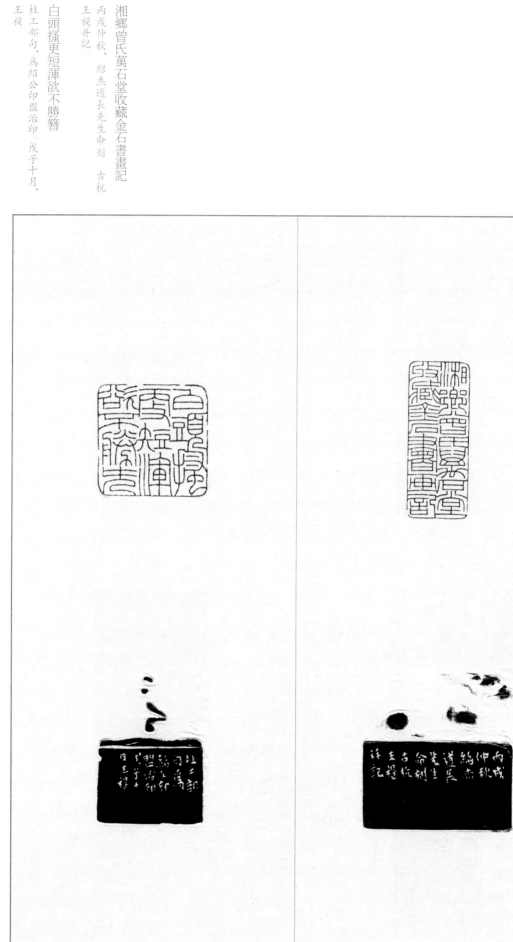

湘鄉曾氏萬石堂收藏金石書畫記

　丙戌仲秋，紹杰道長先生命刻　古杭
王禔并記

白頭搔更短渾欲不勝簪

　杜工部句，為紹公印盟治印，戊子十月，
王禔

古希嬰兒
頌平先生年躋古希，腰脚强健，耳聰
目明，上侍萱堂，如老萊子嬰兒之態。
奉親致歡，刻此頌之。庚寅冬日，古
杭王福庵并識。

拙亦宜然
戊子十月，福庵作于滬上。

曾紹杰印
福庵仿漢人朱文印。戊子十月。

拙亦宜然：語出西晋潘岳《閑
居賦》。

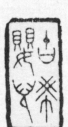

湘鄉曾氏

戊子十月，福庵。

素薇仙館

戊子十月，福庵刻于滬上。

曾紹杰金石年

戊子十月，紹杰道長命刻，福庵時年
六十有九，客淞濱并識。

柱抛心力作詩人

福師手刻，命為署款，己丑八月上澣，
樸堂。

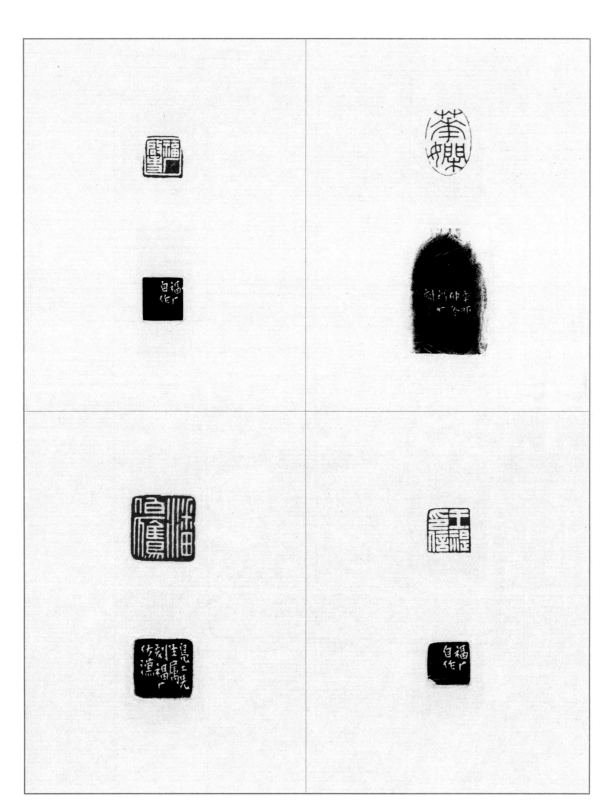

華嫻
辛卯仲冬，福庵刻。

王禔印信
福庵自作。

福庵啓事
福庵自作。

潘伯鷹
亮工先生屬刻，福庵仿漢。

辛壺：樓辛壺，一名村，又名卓立，字肖嵩、新吾，號玄根居士，浙東縉雲人。近現代書畫家、篆刻家，與吳昌碩相友善。

唐源鄰：字李侯、蒲傭，號醉石，湖南長沙人。近現代書法家、收藏家，工篆隸，精鑒定，存世有《醉石山農印稿》。

劉勵清：號藜園居士，齋號千扇齋，江蘇常州人。民國官員，善書法詩詞，精鑒藏，亦善戲劇，曾皈依印光大師，賜名德雲。

辛壺　唐源鄰印　許增禄印

劉勵清印　舒均印　子鍼

劉勵清印　芥塍　張家駒印

王同：王同伯，字同，號肖蘭、呂廬，浙江杭州人。清代学者，王福庵之父，曾任詁經精舍監院。

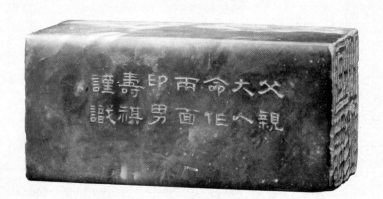

滄州

福庵爲滄洲世仁兄作于滬。

貴陽陳夔龍筱石甫印信長壽

王禔刻。

梅泉

元人聯珠印有此式，梅泉先生屬福庵
仿之。

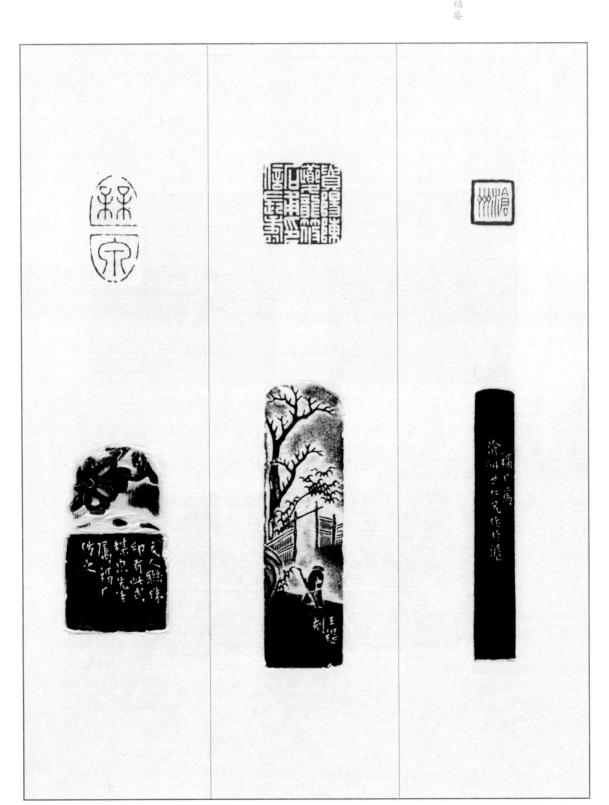

利蒢
福庵治印

葉貫一
忠恕而已　福庵刻

張建屏
福庵刻印

葉謀道
一以貫之　福庵刻

辛麑
　福庵效曼生仿漢之作。

辛麑長樂無極
　福師手刻，因目疾未署款，命楳堂識之。

辛麑啓事
　福庵治印。

曾歸辛麑
　福庵。

亮疇：王寵惠，字亮疇，廣
東東莞人。近代法學家、政
治家、外交家，曾參與起草《聯
合國憲章》。

盛魯：字善卷、聖傳，號夢庵、
了庵，安徽太平人。近代文人，
曾任《公論日報》漢風版編輯，
晚年在漢上鬻印爲生。

周·儀先
　福庵爲野亭作。

亮疇
　亮疇先生屬刻。　福庵。

萬石君
　福庵治印。

盛魯印長壽年宜子孫

盛魯封完印信

福盒刻于鄂渚。

何靈琰印

福庵。

蘭齋

紹杰之印

紹公正刻。福庵。

何靈琰：浙江諸暨人。民國才女，何競武之女，陸小曼義女，師從錢鍾書。

謝建華：字旨實，江西贛州人。與徐悲鴻、黃君璧等人過從甚密。

師竹廬：寶鎮，字叔英，號拙翁，齋號小綠天庵、師竹廬，江蘇無錫人。近現代畫家，尤喜花木竹石寫生，著有《師竹廬隨筆》。

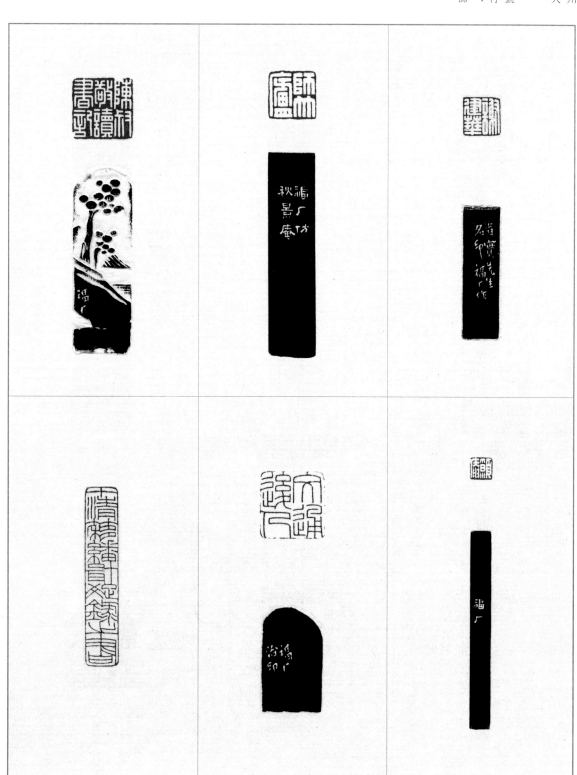

謝建華
　旨寶先生名印　福庵作

願庵
　福庵

師竹廬
　福庵仿秋景庵。

文通後人
　福庵治印

陳叔敬讀書記
　福庵

十清籍繙輯疏録之書

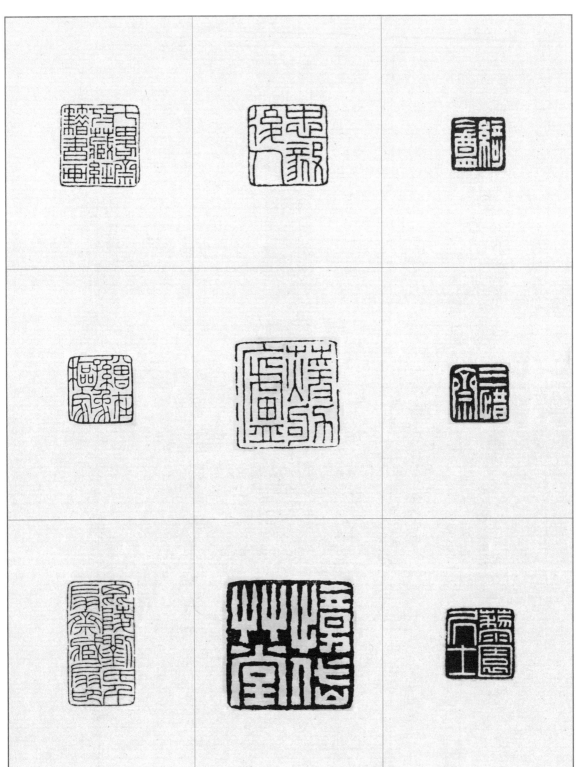

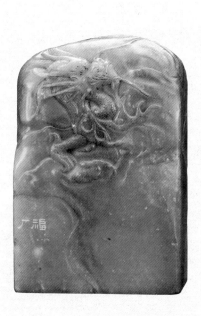

芑臣鑒藏　醉石珍藏　西營劉氏
子孫永寶

金厚齋鑒藏金石書畫印　程氏經
籍金石書畫記

湘潭袁氏抑戒老人所得

王福庵刻。

抑戒老人：袁樹勳，字海觀，
號抑戒老人，湖南湘潭人。
近現代官員、收藏家，曾官
兩廣總督，晚年寓居上海，
精鑒賞，富收藏。

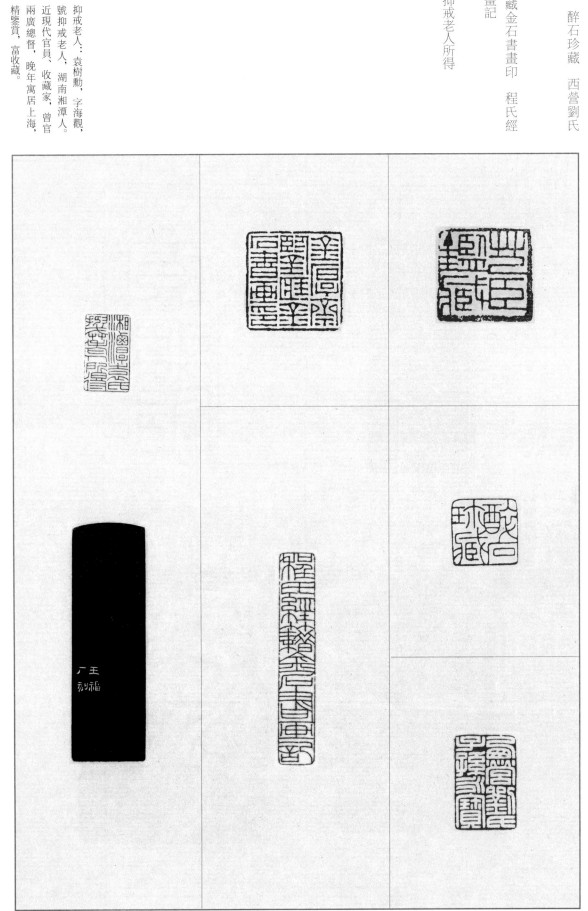

體乾謹藏

福庵。

吳興劉氏嘉業堂藏
福庵刻于京師

潛江易氏收藏
福庵為均室刻

帥南所藏
仿漢銅印，刻充帥南世仁兄文房。福庵。

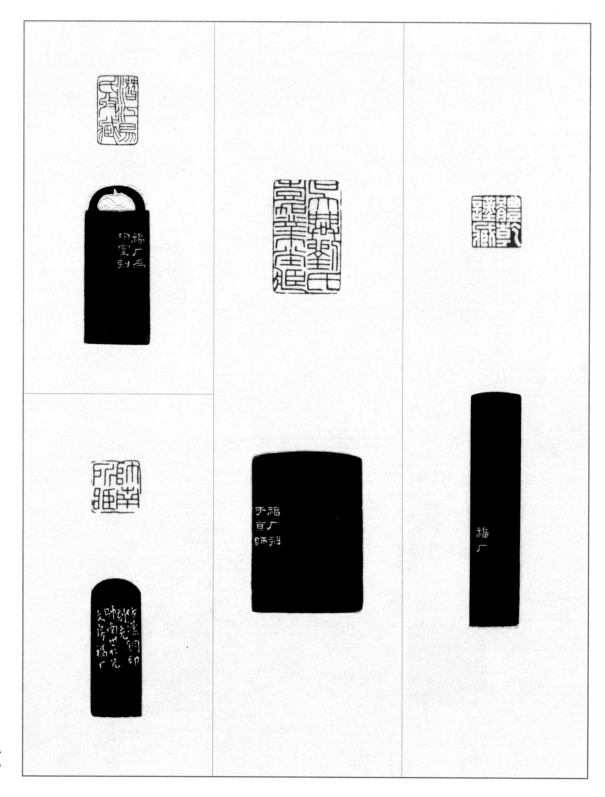

湘鄉
福庵戲仿六朝印。

寒窗弄筆手生胝
劉子翬詩句。福庵治印。

無已譽
《莊子·庚桑楚》篇語。福庵治印。

飲少輒醉
福庵刻以自遣。

寒窗弄筆手生胝：語出南宋
劉子翬《臨池歌》。

飲少輒醉：化用東晉陶淵明
《五柳先生傳》「造飲輒盡，
期在必醉」句。

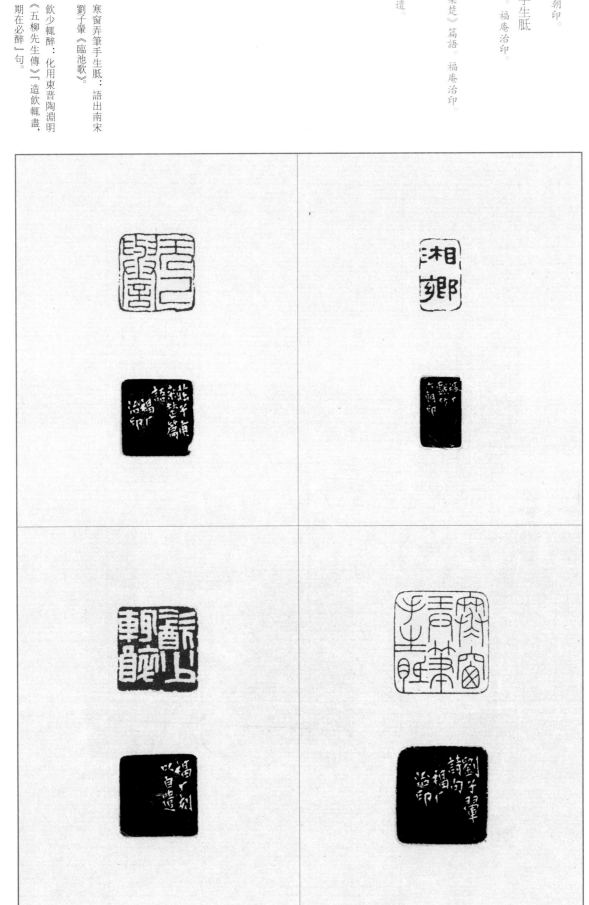

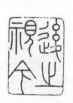

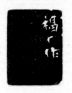

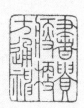

後之視今：語出東晉王羲之
《蘭亭集序》。

書貴瘦硬方通神：語出唐代
杜甫《李潮八分小篆歌》。

必遵修舊文而不穿鑿：語出
東漢許慎《説文解字叙》。

放意樂餘年：語出東晉陶淵
明《咏二疏》。

後之視今
　福庵作

書貴瘦硬方通神
福庵用杜工部句作印

必遵修舊文而不穿鑿
　許叔重語。福庵作印。

放意樂餘年
陶淵明詩。福庵治印。

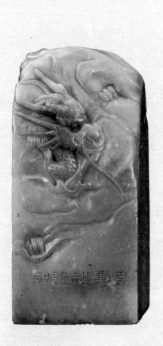

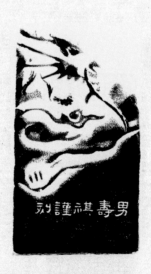

春宵無夢不錢唐：化用明代
佘翔《真州寄張士馨》「春宵
無夢不江南」句。

此心安處是吾鄉：語出北宋
蘇軾《定風波‧南海歸贈王
定國侍人寓娘》。

春宵無夢不錢唐

春宵無夢不錢唐。

此心安處是吾鄉

李俊民詩句。福庵治印。

殿研

福庵仿玉印。

殿研

我生之初歲在庚辰

福庵自作

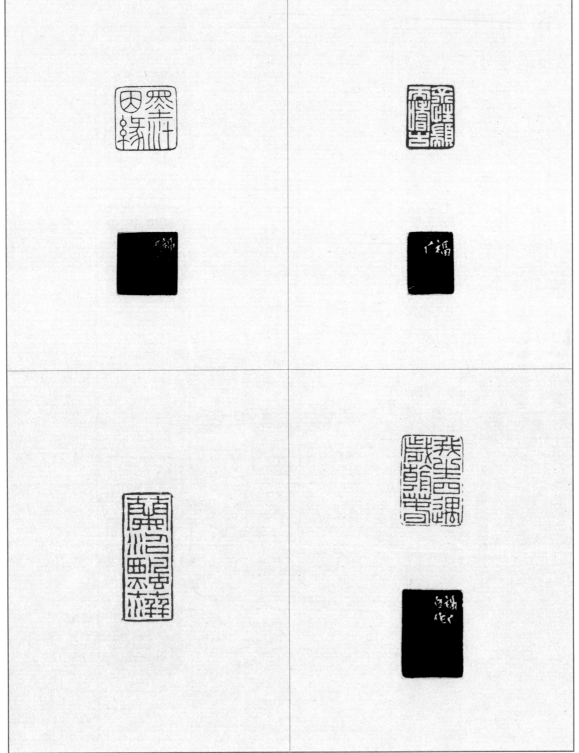

余性顯而嗜古
福庵。

我生四遇歲朝春
福庵自作。

墨汁因緣
福庵。

蘭沼飄萍

蝴蝶不傳千里夢：語出南宋
辛棄疾《滿江紅·點火櫻桃》。

蝴蝶不傳千里夢

明人《學山堂印譜》中有此印，福庵
仿之，頗得神似。惜篆文不合六書，
蓋橅印不必墨守許、鄭也。

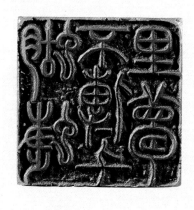

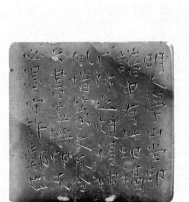

暫得于己快然自足
吾家右軍語，用以作收藏之印。 王禔。

顏氏家訓曰借人典籍皆須愛護先
有缺壞就爲補治此亦士大夫百行
之一也

清貧羅百印懷抱抒千秋

春宵無夢不錢唐

暫得于己快然自足：語出東
晉王羲之《蘭亭集序》。

名家品評

杭人王福庵（禔），初以刻研銘得名，繼肆力于印章，所造日精，古今各派皆能模擬。以精工論則有餘，但不若丁、王（西泉）二君之樸茂近古耳。

——陳澧《寂園説印補輯》

王壽祺，字維季，號福庵，又號屈瓠。同伯季子。精算術，工二篆八分，性喜篆印，自稱『印傭』，十三四歲即能搜求名人刻印，工二至弱冠已得精而佳者數百方，近益研究小學，不尚時趨，皆有師承，能兼各家之長，拓爲《福庵藏印》十六卷。故所刻印章，更擅多字印。丁、蔣以下八子未嘗有也。

——葉爲銘《廣印人傳》

繼起王福庵先生以細朱文名一世，鐵綫盤紆，光潔明秀。清初汪尹子、林鶴田好爲此體，近世惟趙叔孺先生與福老，趙工有加，福老更擅多字印。多字印，丁、蔣以下八子未嘗有也。

——沙孟海《韓登安印存題辭》

（王福庵）幼承家學，復潜心篆刻，凡二十年，遂以名世，蘄黃季剛先生謂篆天下最工刻印者也。……綜其所作規模，各體無不精到，早期受浙派影響最深，能盡所長而恢宏之。作篆典雅安詳，尤工玉箸，故其細朱文茂密而舒卷自如，遵修舊文而不穿鑿，精湛秀静，獨具風格，不僅前無古人，後學亦尠能繼蹤，真堪永垂不朽者矣。……至其以金文入印及所摹寬邊朱鈢，則不免失之拘謹而竭蹶，蓋小篆與彝銘文字本屬殊途，工整與奔放亦异其趣也。

——曾紹杰《麐研齋印存序》

吾友王福盦君，精《周髀》《九章》之術，所擅美術夥頤，特于篆隸古籀尤有心得，又以家學淵源，搜羅富有，萃國朝諸名家手刻舊印，拓成印譜，并附各小傳，志其生涯略。傳精神于形質中，如畫工寫生，奕奕有光氣，俾作者之絶技，與述者之盛心，共隨金石篇不朽也。抑吾聞之，泰西拉丁文字，陸離璀璨，震耀耳目，其他發見地下者，類祖羅馬。惟羅馬多銅像古碣，體之遺傳，不若無機體之久，固知歐人保存古物，殆有甚焉。福盦君存兹國粹，异日小學發達，誠不讓泰西得專美也。

——朱作榮《福盦藏印序》

福庵先生篆刻，如幽谷芳蘭，又如大石高松，前者其形，後者其質，夫篆刻一道，以篆爲裏，以刻爲表，方寸之間變化萬千者，人共仰之。尤以細朱文印占光勝流，飲譽印壇，至今奉爲圭臬，又非恃篆與刻之技能善其事。『問渠那得清如許？爲有源頭活水來』而胥出于學養。先生幼承家學，沉浸六書，博綜斯籀，深究偏旁，昭其原委，所爲印篆，靈變裕如，于篆于隸，功在臨池，玉筋石鼓，蘊藉腕中，隸書如清水芙蓉，不事修飾，融會貫通，施諸方寸，雖刻之功，實書之力也。故後之學者，痛感細朱文之精微，失之毫厘，差以千里，望塵莫及。學養之蓄，復出于志。先生有志于斯，經老不輟，晚手卧楄，不肯藏刀，仰躬而鏤，石屑盈襟，故其斷輪，備會于心，嘆其功力，而在于志也。至其參與組成西泠印社，亦乃志之所之也。學之積，志之持，于藝恒繫于悟，智與性之結合，特色出焉。

——葉一葦《王福庵印譜序》

圖書在版編目（CIP）數據

王福庵篆刻名品 / 上海書畫出版社編. --上海：
上海書畫出版社，2021
（中國篆刻名品）
ISBN 978-7-5479-2729-8

I . ①王… II . ①上… III . ①漢字－印譜－中國－現
代 IV . ①J292.42

中國版本圖書館CIP數據核字（2021）第187876號

中國篆刻名品 〔二十〕

王福庵篆刻名品

本社 編

責任編輯	張怡忱　田程雨
編　　輯	楊少鋒
審　　讀	陳家紅
責任校對	黃潔　朱慧
封面設計	劉蕾　陳綠競
技術編輯	包賽明

出版發行	上海世紀出版集團 ⑤ 上海書畫出版社
地　　址	上海市閔行區號景路159弄A座4樓
郵政編碼	201101
網　　址	www.shshuhua.com
E－mail	shuhua@shshuhua.com
製　　版	杭州立飛圖文製作有限公司
印　　刷	浙江海虹彩色印務有限公司
經　　銷	各地新華書店
開　　本	889×1194　1/16
印　　張	7
版　　次	2022年1月第1版　2024年2月第3次印刷
書　　號	ISBN 978-7-5479-2729-8
定　　價	伍拾捌圓

若有印刷、裝訂質量問題，請與承印廠聯繫